U0146436

◇ 余德泉 主编

◇ 白立献 编

名家集字

写春联

行书

（修订本）

河南美术出版社

·郑州·

图书在版编目（CIP）数据

名家集字写春联．行书/余德泉主编．—修订本．—郑州：河南美术出版社，2020.10（2021.12重印）

ISBN 978-7-5401-5233-8

Ⅰ.①名… Ⅱ.①余… Ⅲ.①行书-法书-作品集-中国-现代 Ⅳ.①J292.28

中国版本图书馆CIP数据核字（2020）第183557号

名家集字写春联·行书（修订本）

主　　编　余德泉

出 版 人　李　勇
编　　者　白立献
责任编辑　白立献　赵　帅
责任校对　管明锐
装帧设计　张国友
出版发行　河南美术出版社
地　　址　郑州市郑东新区祥盛街27号　邮编：450000
电　　话　(0371) 65788152
印　　刷　河南博雅彩印有限公司
开　　本　787mm×1092mm　1/12
印　　张　8
字　　数　43千字
版　　次　2020年10月第1版
印　　次　2021年12月第3次印刷
书　　号　ISBN 978-7-5401-5233-8
定　　价　38.00元

宋代诗人王安石在《元日》中写道：『爆竹声中一岁除，春风送暖入屠苏。千门万户曈曈日，总把新桃换旧符。』对联作为一种独特的文学艺术形式，在我国有着悠久的历史。它从五代十国时期开始，发展到今天已经有一千多年了。尤其是在清代乾隆、嘉庆、道光时期，对联犹如盛唐的律诗一样兴盛，出现了不少脍炙人口的名联佳对。它以工整、对偶、简洁、巧妙的文字，用书法艺术的形式抒发美好愿望。

春联是我国最常用的对联形式之一。每逢春节，家家户户张贴春联用以祈福驱邪，祈盼来年五谷丰登、平安吉祥。大红的春联为春节增添了喜庆气氛，并成为过春节必不可少的年俗形式之一。时至今日，春联更是焕发出历久弥新的巨大生命力，这不仅仅是因为春联的文字内容蕴含着我国深厚而悠久的文化底蕴，还因为撰写春联的书法艺术形式所展现出来的巨大魅力，深受人们的喜爱。目前，市场上的春联类书籍较多，但基本上是以资料性为主的工具书，而兼具书法艺术性的实用春联书籍还不多见，鉴于此，河南美术出版社编辑出版了此套『名家集字写春联』书法集字系列丛书。

1

该丛书具有以下几个特点：

一是以楷书、行书、隶书、草书、篆书五种书体书写。每本字帖均精选春联及横批近百副，内容广泛，形式多样。范字皆选自历代书法名家经典碑帖，具有典型性、代表性，是揣摩、学习、品赏春联书法艺术的最优选择之一。该丛书所选用的书法字体不囿于一家一派，而是更注重其艺术性，在风格上力求统一与协调，结构端正匀称、字姿优美潇洒、用笔圆润灵秀、布局密中有疏，使人们感到每一副春联都是一件难得的艺术佳作。该丛书以楷、行、隶、草、篆五体单独成书，便于读者按需购买。

二是完全按照春联的格式进行编排，套红印刷，每副春联都有横批和释文相对应，便于读者临写和欣赏。

三是版式设计采用十二开本，设计新颖，美观大方，便于携带。

四是在春联内容的选择上，主要以常用的七字春联为主，还包括一些生肖春联，实用性较强。

五是在每册之后，更有近百副精选春联，其中有些为新时代春联，新题材，新内容，紧跟时代主题，还有一些是与我们生活中多个行业相关的主题春联，以便读者参考。相信该丛书一定能成为广大书法爱好者学习书法和书写春联的得力助手。

2

目录

50	49	48	47	46	45	44	43	42	41
春到风光美 家兴喜事多 吉祥如意	衣丰食足戊戌乐年 国泰民安亥岁欢 吉祥如意	岁月更新人不老 江山依旧景长新 春满人间	爆竹声中辞旧岁 梅花香里报新春 辞旧迎新	民富国强万物盛 人和家兴百业昌 四季兴隆	国事兴隆家事顺 财源广阔福源长 春满人间	年年顺景财源进 岁岁平安福寿临 吉祥如意	人逢盛世豪情壮 节到新春喜气盈 纳福迎祥	生意兴隆通四海 财源茂盛达三江 吉星高照	宏图大展前程远 吉星高照事业兴 春风得意

60	59	58	57	56	55	54	53	52	51
家和昌盛人财旺 地灵吉祥福喜多 万事亨通	好景常在富贵地 福星永照平安家 吉祥如意	遍地祥光临福院 满天喜气入华堂 万象更新	事业有成全家乐 财运亨通满堂春 长乐人家	国泰民安欣同庆 家和人寿喜共欢 三阳开泰	生意如同春意美 财源更比水源长 万事亨通	东风送暖燕剪柳 飞雪迎春蝶恋花 万象更新	和顺一门添百福 平安二字值千金 吉祥如意	福来似海多得意 财发如春正逢时 万事亨通	春风暖四海 正气盈九州 三阳开泰

70	69	68	67	66	65	64	63	62	61
五湖生意如云集 四海财源似水来 喜迎新春	吉星高照家富有 大地回春人安康 五福临门	花香四海三春里 日暖万家百姓中 喜迎新春	千祥云集家声振 百福年增世业长 辞旧迎新	春满乾坤来瑞鹤 花开锦绣照青松 三阳开泰	大吉大顺长富贵 好年好运永平安 万事亨通	福星高照文明院 春意长留和睦家 吉祥如意	春风浩荡山湖秀 华夏腾飞日月新 三阳开泰	山明水秀太平景 鸟语花香盛世春 万象更新	重门旭日开泰运 吉地祥光照阳春 三阳开泰

80	79	78	77	76	75	74	73	72	71
天开美景风云静 春到人间气象新 喜迎新春	松竹梅共经寒岁 天地人同乐好春 四季平安	春至百花香满地 时来万事喜临门 五福临门	九州瑞气随春到 一年好景与日新 辞旧迎新	一年四季行好运 八方财宝进家门 五福临门	春逢喜雨千山润 雪沃红梅万里香 锦绣万里	政通人和千家乐 国富民强万户春 国泰民安	詹迎四海风光美 花漫九州景色新 喜迎新春	门迎晓日财源广 户纳春风吉庆多 辞旧迎新	辞旧岁全家共庆 迎新春遍地春光 辞旧迎新

				86	85	84	83	82	81
				附： 常用春联集萃	迎新春阖家欢乐 贺佳节幸福安康 喜迎新春	喜迎四季平安运 笑纳八方富贵财 四季平安	天将化日舒清景 室有春风聚太和 春和景明	天地古今咸在抱 和风化日尽游春 春和景明	一枝红杏开新意 几树梅花应早春 春满九州

春花含笑意

春风报喜

春花含笑意

爆竹增欢声

和氣致祥

風竹引天樂

林亭集古春

和气致祥

风竹引天乐
林亭集古春

春和景明

春和景明

水映暮山青

风和春日永

风和春日永
水映暮山青

3

惠风和畅

室有山林乐
人同天地春

4

納福迎祥

盛世千家乐
新春百家兴

意得風春

春风得意

九天長樂日

萬世永和年

九天长乐日
万世永和年

春和景明

有足春随惠风至

无怀人合盛世生

春和景明

有足春随惠风至
无怀人合盛世生

納福迎祥

四海春光随處好

滿天雨露應時新

纳福迎祥

四海春光随处好
满天雨露应时新

春風報喜

虚怀视水人咸悟

春风报喜

虛懷視水人咸悟

和氣為春天與遊

虚怀视水人咸悟

和气为春天与游

和氣致祥

和气致祥

乾坤齊壽江山固
日月共明邦國興

乾坤齐寿江山固
日月共明邦国兴

順風帆一

一帆风顺

惠風引水財源茂

清氣遊春事業興

惠风引水财源茂
清气游春事业兴

11

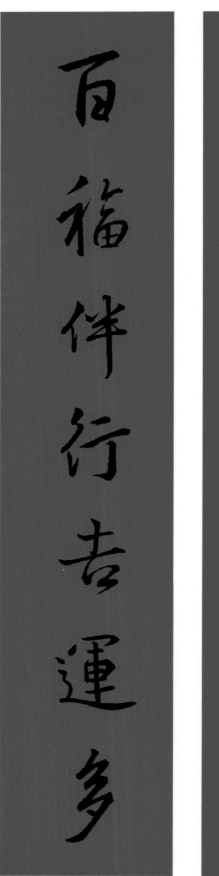

四季平安

四季平安

三春共庆财源广
百福伴行吉运多

三春共庆财源广
百福伴行吉运多

惠风和畅

惠风和畅

五湖四海皆春色
万水千山尽朝辉

五湖四海皆春色
万水千山尽朝辉

新春快乐

一帆风顺吉星到
万事如意喜气来

纳福迎祥

一年四季行好运

八方财宝进家门

春风报喜

绿竹别其三分景

红梅正报万家春

新春快樂

新春快乐

節至人間萬象新

春臨大地百花豔

春临大地百花艳
节至人间万象新

四季平安

白雪銀枝辭舊歲

和風細雨兆豐年

和氣致祥

和
气
致
祥

迎新春九州日丽
辞旧岁四海风清

春和景明

白日依山腾紫气

黄河入海涌春潮

高居宝地财源广
春风得意

高居宝地财源广

福照家门喜气盈

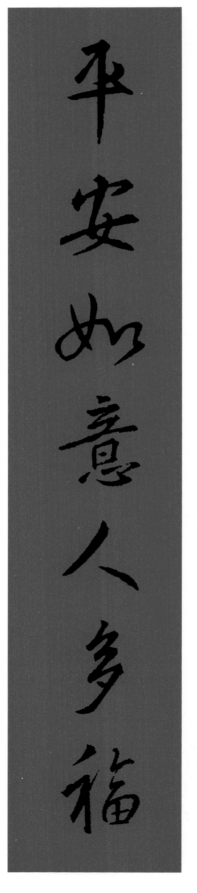

新春快乐

天地和顺家添财
平安如意人多福

春和景明

春和景明

春歸大地千家暖

冬去乾坤萬物蘇

春归大地千家暖
冬去乾坤万物苏

一帆风顺

一帆风顺

年年福禄随春到

日日财源顺意来

年年福禄随春到
日日财源顺意来

24

新春快樂

一帆風順年年好

萬事如意步步高

新春快乐

一帆风顺年年好
万事如意步步高

春風得意

民安國泰逢盛世

風調雨順頌華年

德風和暢

和順門第增百福
合家歡樂納千祥

和順門第增百福
惠風和暢

和順門第增百福
合家歡樂納千祥

春风报喜

百世岁月当代好

千古江山今朝新

和氣致祥

天增歲月人增壽

春滿乾坤福滿樓

29

春和景朗

朗抱初臨萬山日

清遊快攬九天春

高居宝地财兴旺

四季兴隆

高居宝地财兴旺

福照家门富生辉

吉星高照

吉星高照

春风入喜财入户

岁月更新福满门

春风入喜财入户

岁月更新福满门

人和家顺年年好
纳福迎祥

人和家顺年年好
平安如意步步高
纳福迎祥

吉祥如意

門迎百福福星照

戶納千祥祥雲開

吉祥如意

門迎百福福星照
戶納千祥祥雲開

吉祥如意

福地家和春光好
盛世人勤美事多

福地家和春光好
盛世人勤美事多

春風得意

春风得意

山清水秀風光好

人壽年豐喜事多

山清水秀风光好

人寿年丰喜事多

四季興隆

三陽開泰財源廣

六合榮春生意興

春滿人間

家庭和睦天倫福

國運昌隆盛世春

祥迎 福納

辞旧迎新

辞旧迎新

有情红梅报新岁

得意桃李喜春风

有情红梅报新岁

得意桃李喜春风

意得風春

春风得意

吉星高照事業興

宏圖大展前程遠

宏图大展前程远
吉星高照事业兴

吉星高照

生意兴隆通四海

财源茂盛达三江

生意兴隆通四海

财源茂盛达三江

人逢盛世豪情壮

纳福迎祥

人逢盛世豪情壮

节到新春喜气盈

吉祥如意

年年顺景财源进

岁岁平安福寿临

春满人间

国事兴隆家事顺

财源广阔福源长

辞舊迎新

爆竹声中辞旧岁
辞旧迎新

爆竹声中辞旧岁
梅花香里报新春

春满人间

岁月更新人不老

江山依旧景长新

春满人间

岁月更新人不老
江山依旧景长新

吉祥如意

衣豐食足戌樂年

國泰民安亥歲歡

吉祥如意

衣丰食足戌乐年
国泰民安亥岁欢

三陽開泰

51

万事亨通

福来似海多得意
财发如春正逢时

吉祥如意

和顺一门添百福
平安二字值千金

53

万象更新

东风送暖燕剪柳

飞雪迎春蝶恋花

万事亨通

生意如同春意美
万事亨通

生意如同春意美
财源更比水源长

三陽開泰

國泰民安欣同慶

家和人壽喜共歡

国泰民安欣同庆
家和人寿喜共欢

长乐人家

事业有成全家乐
财运亨通满堂春

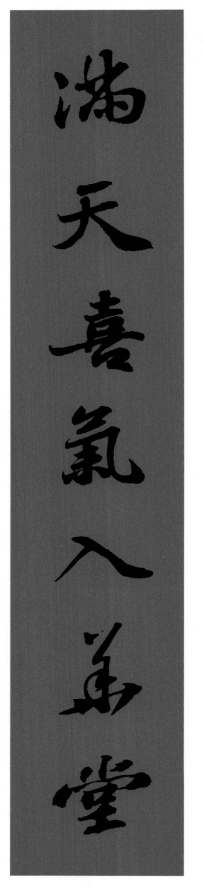

万象更新

万象更新

遍地祥光临福院

满天喜气入华堂

遍地祥光临福院

满天喜气入华堂

吉祥如祥吉

吉祥如意

好景常在富贵地

福星永照平安家

好景常在富贵地
福星永照平安家

万事亨通

家和昌盛人财旺
地灵吉祥福喜多

重门旭日开泰运

三阳开泰

重门旭日开泰运

吉地祥光照阳春

万象更新

春风浩渺山湖秀
华夏腾飞日月新

63

吉祥如意

福星高照文明院
春意长留和睦家

64

万事亨通

大吉大顺长富贵

好年好运永平安

大吉大顺长富贵
好年好运永平安

三陽開泰

三阳开泰

春滿乾坤來瑞鶴

花開錦繡照青松

春满乾坤来瑞鹤
花开锦绣照青松

喜迎新春

喜迎新春

花香四海三春里
日暖万家百姓中

花香四海三春里
日暖万家百姓中

五福临门

門臨福五

吉星高照家富有

大地迴春人安康

五福临门

吉星高照家富有

大地回春人安康

69

喜迎新春
五湖生意如云集
四海财源似水来

喜迎新春

五湖生意如云集
四海财源似水来

辞旧迎新

辞旧岁全家共庆
迎新春遍地春光

辞旧岁全家共庆
迎新春遍地春光

71

辞旧迎新

门迎晓日财源广
户纳春风吉庆多

73

國泰民安

政通人和千家樂
國富民強萬戶春

锦绣万里

春逢喜雨千山润

雪沃红梅万里香

五福临门

五福临门

一年四季行好运

八方财宝进家门

辭舊迎新

九州瑞气随春到
一年好景与日新

五福临门

春至百花香满地
时来万事喜临门

四季平安

松竹梅共经寒岁

天地人同乐好春

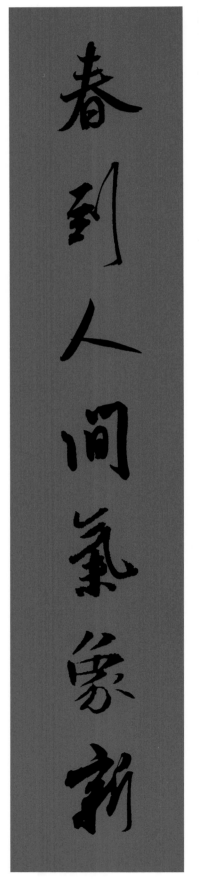

喜迎新春

喜迎新春

天开美景风云静

春到人间气象新

州九滿春

一枝红杏开新意

春满九州

一枝红杏开新意

几树梅花应早春

春和景明

春和景明

天地古今咸在抱
和风化日尽游春

春和景明

天将化日舒清景
室有春风聚太和

83

四季平安

四季平安

喜迎四季平安运

笑纳八方富贵财

喜迎四季平安运
笑纳八方富贵财

横批	对联	横批	对联	横批	对联	横批	对联
百福骈臻	新政宏开中国梦 春阳照暖小康家	岁月如诗	白雪迎春到 红联送喜来	吉祥如意	邻睦风犹暖 家和雪亦香	华夏吉祥	同圆中国梦 共庆小康春

横批	对联	横批	对联	横批	对联	横批	对联
春花烂漫	锦绣河山呈瑞彩 和祥生活醉春风	政通人和	国强物阜万家乐 政善民安百业兴	神州壮美	瑞雪迎春春日丽 丹心向党党风淳	风清气正	民意求共思正道 党旗焕彩振雄风

横批	对联	横批	对联	横批	对联	横批	对联
万户迎春	日出东方栖彩凤 春临西部驰祥龙	山河壮丽	春被千门含丽象 日升五岳起朝霞	九域同春	东海生情天赐福 南山遂意岁回春	福满神州	万里河山铺锦绣 九天日月庆光华

横批	对联	横批	对联	横批	对联	横批	对联
九域同春	四海三江庆华生 万户千家生利福	世泰时和	德懿共沾门下安 政明而治人间乐	福到门庭	昌盛神州幸福家 嵯峨华岳长春景	世泰时和	慧雨沾花大国兴 春临法露苍生福

横批	对联	横批	对联	横批	对联	横批	对联
吉祥如意	鼓乐声声喜讯添 梅花点点新春到	前程似锦	三江渔唱起春潮 五岭山歌传喜讯	春满人间	社会吉祥万事兴 门庭昌盛全家福	春来福至	流云降福万家兴 飞雪迎春千里悦

横批	对联	横批	对联	横批	对联	横批	对联
惠风和畅	纸香笔彩喜盈门 竹韵梅风春满地	室雅人和	言信怀虚事永和 山欣水畅人长乐	诗情画意	得意江山若画图 有情岁月皆春色	吉祥如意	仙露明珠福运慈 松风水月春心善

横批	对联	横批	对联	横批	对联	横批	对联
人寿年丰	人增福寿年增岁 鱼满池塘猪满栏	万众同心	迎春共奏和谐曲 筑梦同栽幸福花	福满神州	心花早共春花放 福运长随国运兴	春满人间	天花合彩春无极 珠雨泽川善有心

横批	对联	横批	对联	横批	对联	横批	对联
江山如画	旭日一轮红玉宇 春风万里绿神州	岁月如诗	三春景象千般美 五好家庭万样新	幸福相伴	春来喜看花千树 福到高擎酒一杯	财源广进	牛马成群勤致富 猪羊满圈乐生财

横批	对联	横批	对联	横批	对联	横批	对联
欢天喜地	大鹏展翅同风起 新燕衔春送暖来	生机勃勃	东风不倦助航远 化雨无私催播忙	福到门庭	瑞日芝兰香宅第 春风棠棣振家声	福至门庭	春风霭霭千丛绿 旭日彤彤万户春

横批	对联	横批	对联	横批	对联	横批	对联
福满神州	国泰民安处处春 年丰人寿家家乐	喜乐春风	献岁红梅万户香 连天瑞雪千门乐	喜到门庭	一树红梅万户春 几行绿柳千门晓	春光大好	九州原野焕新颜 万户农家盈喜气

横批	对联	横批	对联	横批	对联	横批	对联
逐梦迎春	三春编彩梦丽景长开 九夏起宏图初心如故	春满人间	丹心碧血守平安 瑞雪红梅迎煦暖	杏坛和风	满园桃李沐春风 半壁诗书添丽景	吉星高照	日照神州百业兴 春回大地千山艳

横批	对联	横批	对联	横批	对联	横批	对联
春满人间	大地发春华桃李芬芳 东风引紫气江山壮丽	千祥云集	和风拂翠柳祖国皆春 瑞雪伴青松江山如画	天遂人意	春风吹大地绿水常流 瑞气满神州青山不老	福满神州	百花开大地春满人间 旭日出东方光弥宇宙

横批	对联	横批	对联	横批	对联	横批	对联
带福回家	辞旧迎新一路春潮滚滚 回乡过节九州喜气洋洋	守卫祥和	铁拳除恶护大美春光 赤胆为民织小康绮梦	路畅人欢	平安一路高唱大风歌 通畅八方齐追中国梦	瑞气盈门	华夏欢腾东风舞祥云 春风浩荡山河添锦绣
普天同庆	东风浩荡大江南北春光好 万马奔腾长城内外气象新	政通人和	春风融国土壮大好河山 惠政暖民心乐小康岁月	江山如画	春风化雨新四海歌如潮 旭日祥云灿九州花似锦	路顺心暖	东骋西驰情系千家万户 南来北往春融四面八方
春满大地	虎跃龙腾万里长征风光无限 花香鸟语九州大地春色正浓	国泰民安	问如画江山九州壮锦谁铺就 听由衷赞语万里春风党引来	国强民富	改革奏凯歌虎跃龙腾强盛景 文明开新局莺歌燕舞太平春	万事如意	福光高照花红柳绿春不老 乐事亨通物阜家丰岁常新